U0112388

盤點2007

吳行書法選集

河南美術出版社

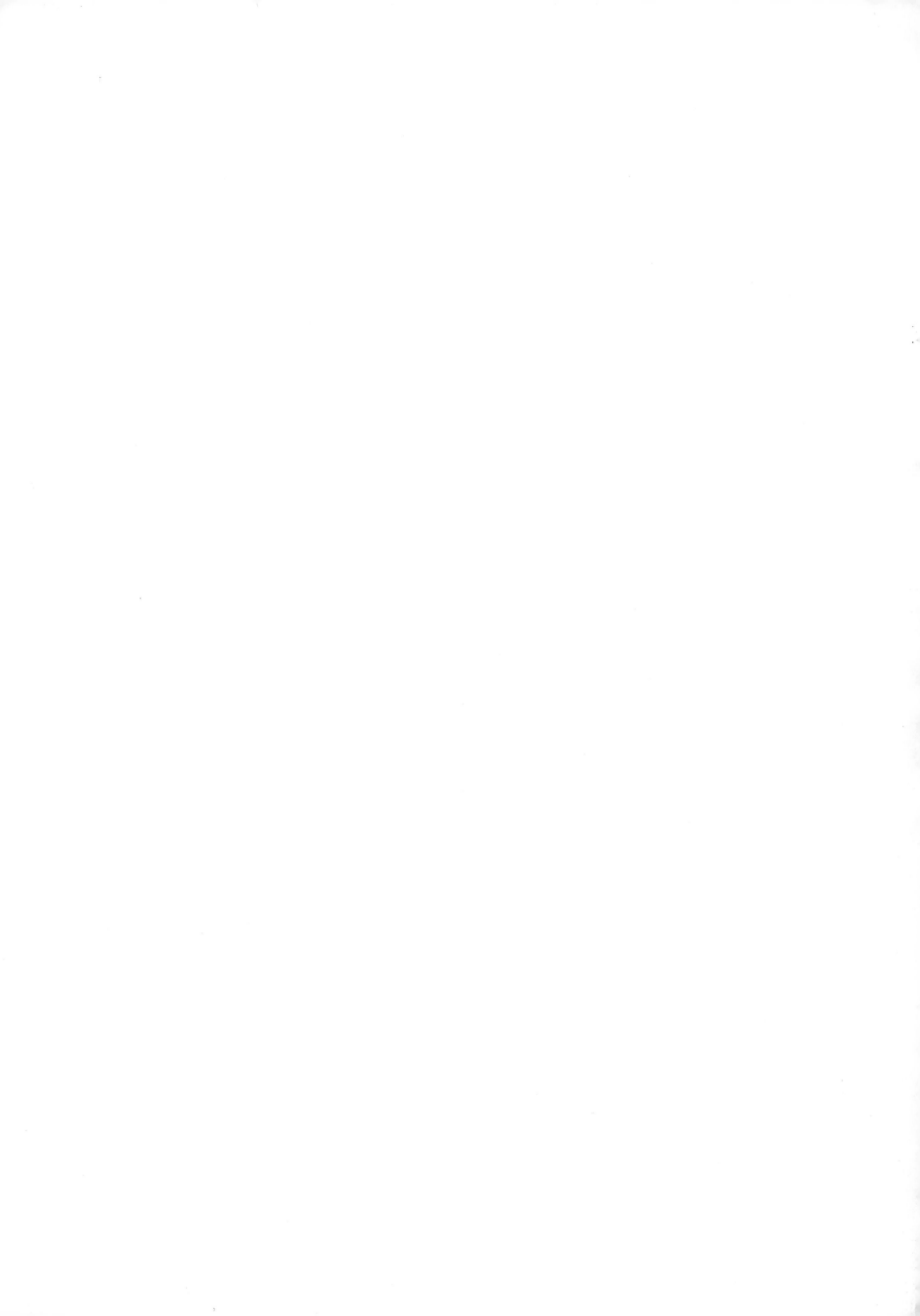

吳行　一九六二年生于河南，原籍河南澠池，字硯之，后更號復生子。中國書法家協會創作委員會委員，河南省書法家協會副主席兼行書專業委員會主任，河南省青年書法家協會副主席。作品先后入選全國第三、四、五、六、七、八屆全國書展，全國第二、三、四、五、六、七、八屆中青年書展，先后獲二屆中青展全國獎、五屆中青展一等獎、六屆中青展三等獎、五屆楹聯展一等獎，第二屆蘭亭大獎第一名，二〇〇七年榮膺『蘭亭七子』稱號。作品論文散見于諸多專業刊物中。

我看復生子

◎ 王澄

此文拖延近一年了。去年在好友催促下，吳行決定出本作品集，我就主動承擔要寫篇文章，但他要求高，寫好的作品總是不滿意，我也就遲遲未有動筆。要過年了。我想，這篇文章也到該交付的時候了。然而，提起筆卻不知從何湊齊付梓。我想，他說初三以后關了手機，靜下心來再創作一些作品，爭取說起，近時他獲了蘭亭獎，而且排名第一，一夜之間出了大名，評論文章鋪天蓋地，該說的似乎都說了，我還能說些什么？

思想再三，覺得他的那場大病很有些意思，不妨由此說來。十年前的一天，我驅車連夜趕往義馬煤礦醫院，探視正在搶救的吳行，當時的狀況把我驚呆了，他處于深度昏迷，肝腎等主要髒器功能衰竭，靠呼吸機延續着生命的最后一息。憑着我多年的臨床經驗，第一感覺吳行不行了！然而老天憐才，硬是不收。時至今日，當初爲他會診的專家還常常重復着兩個字：奇迹！現在，已無須囉嗦那病的來龍去脉，倒使我想到了人們常說的一句話：大難不死，必有后福。細細琢磨，此話很有些道理，起碼在吳行身上得到了驗證。我分明地看到，從死亡綫上挣扎過來的吳行對人生有了大徹悟，非經如此磨難，很難有此徹悟。這便是后福所在，這便是他淡出書壇、十年沉積之根本所在，這便是他復出並獲獎后仍能清醒形勢、從容應對之根本所在，好一個『復生子』！這便是他取號『復生子』之意蘊所在。

上世紀八十年代我便認識了吳行。那時，他在義馬煤礦工會做宣傳，經常背着一架很高檔的照相機，但却沒見過像樣的照片，記得常和他開玩笑：你攝影不行，倒是寫字的料。那時，他的確已經顯示了寫字的才華。如果說首屆墨海弄潮展還有些資歷的因素，那么二屆弄潮展則全憑着各自的實力，而當時的吳行便是其中的佼佼者。其作品頗有帖意，又透着漢魏氣息，而且很時尚。這需要很好的傳統功夫和變通技巧，還需要敏銳的時代審美和把握能力，否則，很難做到。我忽然感到可能委屈了吳行，憑着他對藝術的感知和悟性，攝影也一定是塊好材料，只是少了些實踐，原來他把大量的時間和精力花在了書法上，他知道有所不爲才能有所爲。

之后，他屢屢在國展中獲獎，熟悉新時期以來書壇情況的人都很清楚，無須贅述。而他近十年的情況知者就不多了。大病不死雖是萬幸，但却背上了大量債金，吳行不得不面對現實。原來在煤礦系統上下翻騰的瀟灑生

活已成過去，他拖着剛剛病愈的孱弱身軀開始了挣錢的營生，裝修、茶社、畫廊換了不少行當，并非做不好不得不換，而是越換越接近原本的興趣，越做品位越高。

我特別感興趣的是，十年奔波吳行挣到了不少錢，而他身上的文人氣却是更重了。這大概就是他對人生的徹悟，他對人生二字的内涵一定比一般人體會得深，因而他知道如何珍愛人生。他有了錢就買字畫、買書。買字畫一半是畫廊需要，一半是拓展眼界，他對古字畫的鑒賞力愈益增强，這自然也使他的書法不斷受惠。買書則主要是修養精神家園，吳行好讀書，文史、詩詞、筆記雜文、書畫語録等等涉獵頗廣，又有着超乎常人的記憶，凡到用時，隨口引來。前幾天，有人要我寫字，内容爲五六十字的毛澤東詩詞，一時想不起來，手頭又無資料，便撥打電話問，他竟不假思索説：『浪淘沙·北戴河』，且一字不差地念給我聽。要知道，流行毛澤東詩詞的那個年代吳行還是個小孩子。

平時吳行很少作文，一旦寫來，品位自見。偶而爲詩，雖未在格律上多下功夫，境界却是不凡。友朋相聚更是海闊天空，侃侃而談，正所謂『腹有詩書氣自華』。

其實，吳行的收藏已遠非字畫、書籍之類，僅漢代刑磚、唐代墓志種種拓片便不計其數，這些都在不時地浸潤滋養着他，而當見到他近幾年的作品時，才清楚十年隱退並未一日冷落筆硯。

吳行對人生的領悟和修煉是立體的、多元的。十年商海，他與社會各界人等打交道，想必酸甜苦辣各種滋味嘗得不少，這練就了他鋭利的味覺和嗅覺，善于機敏地辨識人和事，從容自信地應對各種復雜問題。一般人看來，這似乎與書法並無關系，甚至相悖，熟不知豐富的閲歷對于藝術人同樣是不可或缺的財富和資源，更是當代人錘煉綜合能力無可回避的必修課，把自己關在象牙塔中閉門修煉早已和時代格格不入。『吹盡狂沙始到金』，關鍵在自我把握的能力，弘一法師不就是歷盡繁華之后才得真淳的嗎？

這使我想到吳行開始信佛了，他給自己起了個齋號，曰『般若堂』，尊奉着百余尊鎏金銅佛。我不懂佛，但我相信吳行于此必有覺悟，他的字不就透着一股静謐的禪意么？我們看他的書法，無論小楷，或是行草，甚至篆

隸，除了感到深厚的傳統功底及純熟的技術處理之外，最鮮明的面目便是淳古雅逸。這無疑取决于他書寫時之超然散淡心態。他並非不懂『時尚』，不會『流行』，偶而爲之，也頗可觀。但他堅守王書的主調，深信入古愈深，境界愈高。僅看他的小楷，即可發現其内涵之豐富，界入之古遠，魏晋風範有之，隋唐法意更濃，有時還摻入北碑趣味，而又揉合得天衣無縫。而他的行書，正統中隱藏着機巧詭异，平實處常可見張弛收放，且自然而出，毫無雕琢。我曾評曰：其楷行風格已立，不讓古賢。

在投稿蘭亭大賽之前，我曾對他說：不拿到一等獎，就把作品要回來。我知道其作品之份量，他之顯赫于當代書壇是自然而然的，既便没有蘭亭大獎也是遲早的事。因爲他已具備了應有的綜合實力。

行文至此，我想應該替吴行謝謝他的那場大病。可以設想，若無九死一生的歷練，他能長期冷眼側身于時下浮躁之書壇嗎？能寫出超然獨立、恍若隔世的書法嗎？而那些不甘寂寞，利用一切機會大搞『字外功夫』的人也該借吴行的歷程做些悔悟了。前車之鑒不可不戒，這些年書壇上下，輪番登場，一些『輝煌至極』而轉瞬即逝者俯拾即是，不可悲可嘆發人深省么？

吴行獲獎后曾説以后不再參與此類活動了，我説那倒不必。保持原本之心態即可。年輕人諸事還是要用加法，過了六十歲再用減法不遲。的確，吴行以后的路還長得很，但我毫不懷疑他對書法的后續能力和拓展本領，唯一擔心的是他的身體。那場病給他體内留下了一顆没有定時却又隨時可能引爆的炸彈，胰腺的大部分已經壞死，糖尿病在不時地折磨着他。如此狀態，他還是深夜不眠或者凌晨起身，一連幾個小時地讀書寫字，他説白天應酬太多，大好時光難以自主。更令人不安的是，他還是常常喝酒，而且過量，那場病不就是酗酒導致的么？！也難怪，他是性情中人，寧可傷身體，不願傷和氣，但我還是要説，真正的朋友不在酒肉，不會因少喝兩杯而破了感情。我更要對吴行説：你的意義和價值已遠遠超出了自我和周圍的朋友，你的存在屬于書法，屬于時代，而你是知道珍惜人生的啊！

丁亥正月初六于半禪堂

目録

世人之所嗜者美飲食華衣服好聲色而已有人焉自以爲高而笑之彈琴弈棊慕古

法書名畫客至出而夸觀之自以爲至美則又有笑之者曰古之人所以自表見於後世者以

言語文章也是惡足好而豪傑之士又相與笑之以爲當以功名聞于世若迺施之室言呂

小楷　蘇東坡　張君寶墨堂記　泥金紙本

規格：28cm×37cm

鈐印：吳行劫后復生（朱）　吳行之璽（朱）　復生（白）

張君寶墨堂記

世人之所共嗜者美飲食華衣服好聲色而已有人焉自以為高而笑之彈琴弈棋蓄古

法書名畫容至出而今觀之自以為至美則又有笑之者曰古之人所以自表見於後世者以

言語文章也是惡足好而豪傑之士又相與笑之以為當以功名聞于世若畫施之空言而

不見於行事此不得已之所為也而其所謂功名者自智效一官等而上之至於伊呂稷契之

所營劉項湯武之所爭極矣而或者猶未免乎笑曰是區區者曾何足言而許由辭之以為

難孔子知之以為博弈言之世之相笑豈有既乎士方志于其所欲得雖小物有棄軀忘親而

馳之者故有好書而不得其法則拊心歐血僵死而謹存至于割家研棺而求之豈有聲色臭味

足以移人方其樂之雖其口不能自言況他人乎人特以已之不好笑人之好則過矣

毗陵人張君希元家世好書所蓄古今人遺迹至多盡至諸石纂室而藏之屬余為記余蜀

人也蜀之諺曰學書者紙費學醫者人費此言雖小可以喻大也有好功名者以其未試之學

而驟出之于政其費人豈特醫者之比乎今張君以兼人之能而位不稱其才優游終歲無所役

其心智則以書自娛戲以余觀之君豈久閑者蓄極而通必將大發之于政君知政之費人也甚

於醫則願以余之所言者為鑒

文見東坡文集 歲次丙戌之冬日

俗務之餘暮歸書齋於鐙下讀東坡集

檢自制之泥金写捉筆而書之興趣盎然常至東方欲曉之時而不知倦意

作小字須避用絲掭手心靜氣提按之間點畫精微余留心唐人誌書摹追日

久尚能得之一二也 復生吳行信筆錄于燈下

篆書　詩經　紙本

規格：100cm×80cm

鈐印：壽無量（朱）　大有吳行（白）　沉默乃金（朱）

從小丘西行百二十步，隔篁竹，聞水聲，如鳴珮環，心樂之。伐竹取道，下見小潭，水尤清冽。全石以為底，近岸，卷石底以出，為坻，為嶼，為嵁，為巖。青樹翠蔓，蒙絡搖綴，參差披拂。潭中魚可百許頭，皆若空游無所依，日光下澈，影布石上，怡然不

行書四屏　柳宗元·小石潭記　揚雄·酒箴二則　絹本

規格：181cm×41cm×4

鈐印：大有吳行（白）　沉默乃金（朱）

動俶尔遠逝往来翕忽似与遊者相乐
潭西南而望斗折蛇行明灭可见其岸势犬牙差互不可知
其源
坐潭上四面竹树环合寂寥无人凄神寒骨悄怆幽邃以其
境过清不可久居乃记之而去　小石潭记
子糕辩美观辩之居居井之眉一云高阳漯動常近名
酒醉不入口藏水满怀不浮左右牵于潭微
一豆重碟若覃雨福身提黄泉骨肉为泥目用如此不如鸥夷
瞻大如壶画曰咸酒人復借酤尝为国罢托於属车出入
两宫经营公家由是十之酒之行过
右书柳子厚小石潭记杨雄酒箴二则二者
不类之文行菴涂之船菴堂主人漢生书

隸書　石濤五言詩兩首　紙本

規格：136cm×67cm

鈐印：壽無量（朱）　大有吳行（白）　沉默乃金（朱）

曾聞高隱本答日　住廬山古一澗中
居然燄復　盡己冊　遠未初語惟
暗別太辛　散相關脈脈　懷難處凌
憑寥征還　石鐙從空下險巇
御風置頁　並觀里何虞隘
天海

青雪四山峯丹峯催此間描難盡霜葉更飛紅
此大漠子五言律詩二首丁亥年冬日漢生代筆書之

草書　古詩集句　紙本

規格：137cm×26cm

鈐印：壽無量（朱）　大有吳行（白）　沉默乃金（朱）

一枝穠艳露凝香，云雨巫山枉断肠。借问汉宫谁得似，可怜飞燕倚新妆。

南阳冯延巳宗子陈老莲才孝稿宗彝题欧阳修丁亥年慎生书

於徙兄洽慶見張昶篆嶽碑始知學衛夫人書徒費年月耳遂改本師仍於眾碑

有側有斜或大或小或長或短凡作一字或類篆籀或似鵠頭或如散隸或近八分或如

深林之喬木而曲折如鋼鈎或上尖如枯秆或下細若鍼芒或轉側之勢似飛鳥空墜

爽後裝束必注意詳雅起發綿密疏闊相間每作一點必懸手作之或作一波揵

王羲之論書四則　歲次丁亥仲秋將近般若堂明窗之下　復生子書

楷書　王羲之論書四則　紙本
規格：135cm×35cm
鈐印：吳行私印（白）　復生（朱）

盤點2007

吾書比之鍾張當抗行或謂過之張草猶當鴈行張精孰過人臨池學書池水盡墨若吾耽之若此未必謝之後達解者知其評之不虛吾盡心精作亦久

尋諸舊書惟鍾張故為絕倫其餘為是小佳不足在意去此二賢僕書次之頃得書意轉深點畫之間皆有意自有言所不盡得其妙者

天當繁真謂予曰子雖至矣而未善之書之氣必達乎道同混元之理七寶齊貴萬古能名陽氣明則華壁立陰氣太則風神生把筆抵鋒肇乎本性力圓則

潤勢疾則澀緊則勁險則峻內貴盈外貴虛起不孤伏不寡回仰非近背接非遠望之惟逸發之惟靜敢違法也書妙盡矣言託真隱于遂鑴石以為陳迹

夫書先須引八分章草入隸字中發人意氣若直取俗字則不能光發予少學衛夫人書將謂大能及渡江北游名山見李斯曹喜等書又之許下見

鍾繇梁鵠書又於從兄洽處見張昶等嶽碑始知學衛夫人書徒費年月耳遂改本師仍於眾碑學習焉

夫書字貴平正安穩先須用筆有偃有仰有敧有側或大或小或長或短凡作一字或類篆籀頭或如散隸或近八分或如蟲食木葉或如水中科斗

或如壯士佩劍或似婦女纖麗歁書先須筋力然後裝束必注意詳雅起發綿密疏潤相間每作一點必懸手作之或作一波掀而後發每作一字須用歁

種意或橫畫似八分而發如篆籀或豎牽如深林之喬木而曲折如鋼鈎或上尖如枯秆或下細若鍼芒或轉側之勢似飛鳥空墜或稜側之形如流水激來

佐一字橫豎相向作一行明媚相成　以上錄王羲之論書四則　歲次丁亥仲秋將近般若堂明窗之下　復生子書

行書　趙之謙・嶧山刻石跋語　紙本

規格：99cm×67cm

鈐印：大有吳行（白）

嶧山刻石北魏時已佚今所傳鄭文寶刻

本拙惡甚昔人陋為鈔史記以遇之

我胡篆書以劉頌伯為第一頌伯信遠人惟

楊州吳熙載及予友績溪胡荄甫

熙載已亡荄甫陷於城生死不可知

荄甫尚在吾不敢作篆書今荄甫不知一行

作矣錢生次行雲蓋法亡亡不以示之即用鄧

法書澤山文此於文寶鈔史或少勝乎

錢錄同治九年趙之謙錄鋪山石刻跋語吾

丁亥寒冬馮生大順書於城北隅養□齊山房鏡心

行書　蘇東坡・太白山下早行　泥金紙本

規格：229cm×50cm

鈐印：壽無量（朱）　大有吳行（白）　沉默乃金（朱）

馬上續殘夢不知朝日昇亂山橫翠嶂

溪孤鑽寺還煩郵吏安閑愧老僧再遊遽

春々聊以記吾曾

此東坡居士詩太白山下早行

丁亥之歲春溥生抱疒於華於城北

行書　暫將　隨地聯　印花箋本

規格：137cm×34cm×2

鈐印：古雅（朱）　大有吳行（白）　沉默乃金（朱）

盤點2007

穉恃流水當今世

隨地春山作故人

丁亥暮秋
渡生伬葉蒂書於鄭州

草書　唐 許渾・錢塘青山李隱居西齋　箋本

規格：180cm×50cm

鈐印：壽無量（朱）　大有吳行（白）　沉默乃金（朱）

山陰蘭亭為書者所聚蓋
右軍其尤著也余嘗游其地
薈萃風氣所鍾有流長曲
迴觴之意

此唐人詩浮於西齋詩
東淦之言之寫鄭州之北陽新正在世抱病
主乃江晚喜生信筆塗之陳先生記

行書　蘇東坡傳　紙本

規格：137cm×34cm

鈐印：行成于思（朱）　沉默乃金（朱）　翰墨養生（白）　復生（朱）

蘇軾字子瞻眉山人高名大節映古今擩德依仁之餘游心芸藝所作枯木枝幹虬屈無端瀕石皴亦奇怪如其胸中蟠鬱之作墨竹

從地一直起至頂或問何不逐節分日竹生時何嘗逐節生邪

雖文與可謂吾墨竹一脈在徐州而先生亦自謂吾為墨竹盡得與可之法然先生運思清拔其英風勁氣來逼人使人意

与可所能拘制之又作寒林常以書告王定國曰予近畫得寒林已入神品雖然先生平日胷臆宕放如此而蘭陵胡世將家收一畫蟹頗盡

毛介曲隈芒縷無不備具足亦不得謂忄心不遍雌之逸也

宋元章自湖南淮事過黃州初見仁酒酣貼觀音齋步先生上起作兩行枯木怪石各一以贈之山谷枯木亦士賦云恢諧諧滑稽於秋毫之穎尤故其胸次滄溟酴餘頌坤取諸生化之鑪錘盡用文章之筌与又題竹石後詩云東坡老人翰林公醉時吐出胷中墨

先生自題鄆祥正辭公云枯腸得酒芒角出肺肝搓挼平生竹石森然欲作不可囷寫向君家雪色壁則知先生平日非禁酷以發真興則不

為之畫終之軒晃千賢東坡傳

擩德依仁者出於論語曰志於道擩於德依於仁游於藝

歲維丁亥之秋仲綵之初鄭州寓舍之睡窗 溇生行筆

以運之以轉其之以廣生如載入如揭
能圍能方能直能曲能六左右齋
均之凹凸兀畫斷截橫斜 如水之就

太古無法太樸不散太樸一散而法立矣法於何立立於一畫一畫者眾有之本萬象之根見用於神藏用於人而世人不知所以一畫之法乃自我立立一畫之法者蓋以此一畫貫眾法也

夫畫者從於心者也山川人物之秀錯草木之情池榭樓臺之矩度未能深入其理曲盡其態終未得一畫之洪規也行遠登高悉起於此一畫收盡鴻濛之外即億萬萬筆墨未有不始於此而終於此惟聽人之握取之可

行草　苦瓜和尚畫語錄兩則　紙本
規格：69cm×45cm×8
鈐印：壽無量（朱）　吳行私印（白）
　　　復生（朱）　行成于思（朱）
　　　復生（白）　長相守（朱）

人能以一画具体而微，意明笔透。腕不虚则画非是，画非是则腕不灵。动之以旋，润之以转，居之以旷。出如揭，入如揭，能圆能方，能直能曲，能上能下，左右均齐，凸凹突兀，断截横斜，如水之就深，如火之炎上，自然而不容毫发强也。用无不神而法无不贯也，理无不入而态无不尽也。信手一挥，山川人物鸟兽草木池榭楼台，取形用势，写生揣意，运情摹景，显露隐含，人不见其画之成，画不违其心之用。盖自太朴散而一画之法立矣，一画之法立而万物著矣。我故曰吾道一以贯之。

一画章第一

古者，识之具也。化者，识其具而弗为也。具古以化，未见夫人之尝惟恐其泥古不化者也，是识拘之也。识拘于似则不广，故君子惟借古以开今也。又曰：至人无法。非无法也，无法而法，乃为至法。凡事有经必有权，有法必有化。一知其经，即变其权；一知其法，即功于化。夫画，天下变通之大法也，山川形势之精英也，古今造化之陶泳也，阴阳气度之流行也，借笔墨以写天地万物而陶泳乎我也。今人不明乎此，动则曰某家皴点，可以立脚，非似某家山水，不能传久；某家清淡，可以立品，非似某家工巧，只足娱人。是我为某家役，非某家为我用也。纵逼似某家，亦食某家残羹耳，于我何有？或有谓余曰：某家博我也，某家约我也。我将于何门户？于何阶级？于何比拟？于何效验？于何点染？于何鞟皴？于何形势？能使我即古而古即我。如是者，知有古而不知有我者也。我之为我，自有我在。古之须眉，不能生在我之面目；古之肺腑，不能安入我之腹肠。我自发我之肺腑，揭我之须眉。纵有时触着某家，是某家就我，非我故为某家也。天然授之也，我于古何师而不化之有？

右画语录二则

变化第三

岁维丁亥季冬日漫生佐华笔

行書　陶淵明・桃花園記　紙本

規格：130cm×60cm

鈐印：佛造像（朱）　吳行私印（白）　復生（朱）

晋太原中武陵人捕鱼为业缘溪行忘路之远近忽逢桃花林夹岸数百步中无杂树芳草鲜美落英缤纷渔人甚异之复前行欲穷其林林尽水源便得一山山有小口仿佛若有光便舍船从口入初极狭才通人复行数十步豁然开朗土地平旷屋舍俨然有良田美池桑竹之属阡陌交通鸡犬相闻其中往来种作男女衣着悉如外人黄发垂髫并怡然自乐见渔人乃大惊问所从来具答之便要还家设酒杀鸡作食村中闻有此人咸来问讯自云先世避秦时乱率妻子邑人来此绝境不复出焉遂与外人间隔问今是何世乃不知有汉无论魏晋此人一一为具言所闻皆叹惋余人各复延至其家皆出酒食停数日辞去此中人语云不足为外人道也既出得其船便扶向路处处志之及郡下诣太守说如此太守即遣人随其往寻向所志遂迷不复得路南阳刘子骥高尚士也闻之欣然亲往未果寻病终后遂无问津者

天地浑沌如鸡子盘古生其中天地开辟阳清为天阴浊为地盘古在其中一日九变神于天圣于地天日高一丈地日厚一丈盘古日长一丈如此万八千岁天数极高地数极深盘古极长后乃有三皇数起于一立于三成于五盛于七处于九故天去地九万里

右录陶潜之桃花源记
艺文颖聚二则

岁维丁亥之孟月余抱刷疾遂游时见得太疾之患为谓学难之行者难於治及时当六性命迺元气终须养疗曰长业难达盖此也 今行业书此已迟近时海边作也 湄生笔记

隸書：王維・終南山　絹本

規格：181cm×41cm

鈐印：

釋文：大有吳行（白）　沉默乃金（朱）

太乙近天都，連山接海隅。
白雲迴望合，青靄入看無。
分野中峰變，陰晴眾壑殊。
欲投人處宿，隔水問樵夫。

漢生作筆

畫人姓名品而第之自軒轅時史皇而下至會昌元

熙寧七年名人藝事多渡編次

聚又先世所藏殊尤絕異之品散在一門徃徃得見

邪藝者甚眾迨今九十四春秋矣無渡好事者

聖廢下而抆工凡二百一十九人或在或亡生齒

袁成此書分為十卷目為畫綜

高雅之情之所寄之人品既已高矣氣韻不得不高

庸工俗縣車載斗量仍敢望其青雲濃塵耶

自昔賞鑒之家留神繪事者多矣著之傳記行於止一壽獸唐張彥遠總括畫人姓名品而第之目軒轅時史皇而下至會昌元年而止著為

歷代名畫記本朝郭若虛作圖畫見聞志又自會昌元年至神宗熙寧七年名人藝事之後編次

于雜生承平時自少歸買見故家名勝避難於寫者十五六古柚槁圖不期而聚又先世所藏殊尤絕異之品散在一門往往得究於茲劫猶存

披尋故性惜而嗜心目所寄出於精深不能移奪每念與寧而後遊心蘇瓽者甚眾迨今九十四春秋矣無後好事者甚眾

扵茲輯之方冊蓋以見聞一條話目得自岩壑而此之千速乾淳之三紀上雪庭下而扱工凡二百一十九人或存或此生數畢見

又列所見人家奇迹愛而玩者能玄者若銘心絕品及凡繪事可傳可載者裒成此書分為十卷目為畫繼

若唐雖不加品第而其詮氣韻生動以為非軒晃才賢巖穴上士高雅之情之人品既已高矣氣韻不得不為氣韻既已高矣

生動不得不至不尔雖竭巧思此同羂工之事雖曰畫而非畫

嗟夫自昔妙悟精能取眾於世事者必惜之揮徽摩詰茳子等輩徒庸工俗隸車載斗量何敢望其青雲浮塵耶或謂著畫

之諭太過吾不信也 斯錄鄧椿畫繼序 一束之秋 羽羨堂復生書之

行書 鄧椿·畫繼序 紙本
規格：136cm×34cm
鈐印：古雅（朱） 吳行之璽（朱）
復生（白） 壽無量（朱）
吳行（白） 復生（朱）
翰墨養生（白） 吳行審定（朱）

行書　于良史・冬日遠望　箋本

規格：200cm×59cm

鈐印：壽無量（朱）　大有吳行（白）　沉默乃金（朱）

盤點2007

地際朝陽滿天邊宿霧收風盡殘雪起

河帶斷水流北闕馳心極南畚尚旅游

登眺愚不己任雲可鎖憂

幽子良史冬日遠望　歲維丁亥年大雪

書於鄭州城北隅新營小園晴窗時抱病養生鴻生偶筆

吾愛孟夫子　風流天下聞　紅顏棄軒冕　白首臥松雲　醉月頻中聖　迷花不事君　高山安可仰　徒此揖清芬

李太白贈孟浩然詩一首

時維丁亥年秋月　吳行偶筆

戍鼓斷人行　秋邊一雁聲　露從今夜白　月是故鄉明　有弟皆分散　無家問死生　寄書長不達　況乃未休兵

杜少陵詩　月夜憶舍弟

吳行好興

李太白詠石軍詩曰

右軍本清真　瀟灑出風塵　山陰遇羽客　愛此好鵝賓　掃素寫道經　筆精妙入神　書罷籠鵝去　何曾別主人

九月高秋雕菁堂　吳行偶筆

九月七日

草書　唐詩五十首册頁選六　紙本

規格：45cm×67cm×6

鈐印：大有吳行（白）　沉默乃金（朱）

清晨入古寺，初日照高林。
曲径通幽处，禅房花木深。
山光悦鸟性，潭影空人心。
万籁此俱寂，惟闻钟磬音。
此常建建破山寺后禅院作
丁亥暮秋至涼意襲身　復生書之

蜀僧抱绿绮，西下峨眉峰。
为我一挥手，如听万壑松。
客心洗流水，余响入霜钟。
不觉碧山暮，秋云暗几重。
李太白诗听蜀僧濬弹琴
能若堂主人作业去於晴牖下

渡远荆门外，来从楚国游。
山随平野尽，江入大荒流。
月下飞天镜，云生结海楼。
仍怜故乡水，万里送行舟。
此李太白诗渡荆门送别
岁维丁亥年秋日漢生作業

行書　信心銘節録　紙本

規格：110cm×34cm

鈐印：壽無量（朱）　大有吳行（白）　沉默乃金（朱）

至道無難　唯嫌揀擇　但莫憎愛　洞然明白　毫釐有差　天地懸隔　欲得

現前莫存順逆　違順相爭　是為心病　不識玄旨　徒勞念靜　圓同太虛　無欠

無餘　良由取捨　所以不如　莫逐有緣　勿住空忍　一種平懷　泯然自盡　止動歸此

止更彌動　唯滯兩邊　寧知一種　不通兩處失功　遣有沒有　從空背空

言多慮轉不相應　絕言絕慮　無處不通　歸根得旨　隨照失宗　須臾返照　勝卻

前空轉變　皆由妄見　不用求真　唯須息見　二見不住　慎莫追尋　纔有是非　紛然

失心　二由一有　一亦莫守　一心不生　萬法無咎

境逐能沉　境由能境　欲知二段　元是一空　一空同兩　齊含萬象　不

見精麤　寧有偏黨　大道體寬　無易無難　小見狐疑　轉急轉遲

執之失度　必入邪路　放之自然　體無去住　任性合道　逍遙絕惱　繫念

勞神　何用疏親　欲取一乘　勿惡六塵　六塵不惡　還同正覺　智者無為　愚人自縛

法無異法　妄自愛著　將心用心　豈非大錯　迷生寂亂　悟無

右節錄信心銘語　歲次丁亥年之冬日書於城北春府山房　澄生超餘

草書　洛陽伽藍記・白馬寺　紙本

規格：137cm×68cm

鈐印：大有吳行（朱）　沉默乃金（朱）

書古人論書云第一用筆……
……

庶幾近之矣

廣德

憶昨來知道路川每篆魚世遠行愛見人事

病來疏懶雨秋栽竹孤燈夜讀書惼君今日

志晚歲傍山居

上錄杜牧之卜居杜甫詩

居城北陽抱病簑生

行筆遣興而書

行書四屏　唐詩四首　泥金紙本

規格：229cm×59cm×4

鈐印：壽無量（朱）

大有吳行（白）　沉默乃金（朱）

清晨入古寺　初日照高林　曲徑通幽處　禪房花木深　山光悅鳥性　潭影空人心　萬籟此俱寂　惟餘鐘磬音

錄常建破山寺後禪院　歲維丁亥春日　漢生抱病作業

山色遠含空　蒼茫澤國東　海明先見日　江白迥聞風　鳥道高原去　人煙小徑通　那知舊遺逸　不在五湖中

張祜題松汀驛詩　丁亥之歲抄於抱病山房　漢生

渡遠荊門外　來從楚國遊　山隨平野盡　江入大荒流　月下飛天鏡　雲生結海樓　仍憐故鄉水　萬里送行舟

太白詩渡荊門送別　歲維丁亥年隆冬抱病漢生

行書　前賢論書句　印花箋本

規格：137cm×35cm

鈐印：復生（朱）　吳行私印（白）　翰墨養生（白）

吳行之璽（朱）　復生（白）　壽無量（朱）

李世南字唐臣安肅人明經及第經大理寺丞嘗與晁無咎同試禮生葦笞有長求橫幅蕭又有題扇詩蓋其於山水之東坡常嘗題其秋
景平遠圖云人間答片日劉季果見龍蛇百又姿不坐溪山嘗獨行似人解作接枝野水奈落漲痕跡林韻倒出霜根注欹一曲
歸行寧家在江南黃葉村于嘗見其孫晊云此圖卒寒林陣分作兩袖答三幅盡寒林坡兩有龍蛇姿之句後三幅盡平遠兩
以有黃葉村之句其實一景而坡作兩意又法歌字雕東苦以扁舟其實畫一舟子張頤毯祖作法歌之態今作扁舟者無謂之
襄陽浸士宋畝字元章嘗自述云散即荓之即作弟世庄太原浸徙扵吳宣仁聖到皇后在藩其母出入郎中浸以簒恩遂補校書郎
目峯河撥葭為太常博士知常州浸人為書畫學博士贈對便殿擢禮部元卜郎以亡罷知淮陽軍
弟人物蕭散視脈敦廣人所与皆一時名士嘗曰伯時病右手浸余始作畫以李常師吳生終乙能走其氣余乃取為古不達一筆又其峯
又李莘神季乃寫余為時目面文骨注目是天忙水性而能
作扵古忠順德也又學与伯時許幻本次莘作子敦書練裙圖浸作支許之謝扵山水問能寧自接齋堂又以山水土今相隔少有出塵托曰行
葉為之多以煙雲映樹木不耽工細有求舌吳作橫拄三尺
丁亥年秋書扵晴窗
淺生信筆

西江月

頃在黃州。春夜行蘄水中。過酒家飲。酒醉。乘月至一溪橋上。解鞍。曲肱少休。及覺已曉。亂山攢擁。流水鏘然。疑非塵世也。書此語橋柱上。

照野瀰瀰淺浪，橫空隱隱層霄。障泥未解玉驄驕。我欲醉眠芳草。可惜一溪風月，莫教踏碎瓊瑤。解鞍欹枕綠楊橋。杜宇一聲春曉。

少年游 潤州作代人寄意

去年相送。餘杭門外。飛雪似楊花。今年春盡。楊花似雪。猶不見還家。對酒卷簾邀明月。風露透窗紗。恰似姮娥憐雙燕。分明照、畫梁斜。

定風波

三月七日沙湖道中遇雨。雨具先去。同行皆狼狽。余獨不覺。已而遂晴。故作此詞。

莫聽穿林打葉聲。何妨吟嘯且徐行。竹杖芒鞋輕勝馬。誰怕。一蓑煙雨任平生。料峭春風吹酒醒。微冷。山頭斜照卻相迎。回首向來蕭瑟處。歸去。也無風雨也無晴。

又

王定國歌兒曰柔奴，姓宇文氏，眉目娟麗，善應對，家世住京師。定國南遷歸，余問柔：廣南風土，應是不好？柔對曰：此心安處，便是吾鄉。因為綴詞云。

常羨人間琢玉郎。天教分付點酥娘。自作清歌傳皓齒。風起。雪飛炎海變清涼。萬里歸來年愈少。微笑。笑時猶帶嶺梅香。試問嶺南應不好。卻道。此心安處是吾鄉。

雨霖鈴

寒蟬淒切。對長亭晚。驟雨初歇。都門帳飲無緒。留戀處、蘭舟催發。執手相看淚眼。竟無語凝噎。念去去、千里煙波。暮靄沉沉楚天闊。多情自古傷離別。更那堪、冷落清秋節。今宵酒醒何處。楊柳岸、曉風殘月。此去經年。應是良辰好景虛設。便縱有、千種風情。更與何人說。

采桑子

輕舟短棹西湖好。綠水逶迤。芳草長堤。隱隱笙歌處處隨。無風水面琉璃滑。不覺船移。微動漣漪。驚起沙禽掠岸飛。

又

群芳過後西湖好。狼藉殘紅。飛絮濛濛。垂柳闌干盡日風。笙歌散盡遊人去。始覺春空。垂下簾櫳。雙燕歸來細雨中。

行草手卷　宋詞輯鈔　紙本
規格：25.6cm×297.5cm
鈐印：（略）

亮而翼注歎服那曰吾羲之耆羊伯英章羊對兵過江
頗復遠乃止失常歎羊好之孔絕魚見吕不荅宗兒書憬羊神明
頓盡舊觀

又與許美士共修服食採藥石不遠千里徧游東中諸郡窮諸
名山泛滄海歎曰我卒當以樂死

謝安常謂羲之曰中年以來僑於哀樂與親友別輒作數日惡
羲之曰年在桑榆自然至此頃正賴絲竹陶寫恒恐兒輩覺損其
歡樂之趣

語出晉書之羲之傳　服菴堂滬生位葦錄之

行書　世說新語節錄　泥金卡紙
規格：29cm×58cm×5
鈐印：（略）

元和十三年高平公鎮太原不能
承奉中貴為監軍使內官
魏弘簡所忌無以指其瑕且驟
于憲宗曰
張氏富有書畫遂降宦輻索
其所珍惶驟不能緘藏科簡
登時進獻乃以鍾張衛索各一
卷碩張鄭田揚筆廛屢泊國
朝名手畫合三十卷
二王真迹各五卷魏晉宋齋
梁陳隋雜迹各一卷
表上曰
伏以若代帝王多求遺逸朝觀
昔覽收鑒於斯陛下睿聖欽明

行書　歷代名畫記節錄　紙本
規格：110cm×34c
鈐印：
古雅（朱）　沉默乃金（朱）
佛生（朱）　吳行劫后復生（朱）
長相守（朱）　吳行之璽（朱）
復生（白）　壽無量（朱）
澠池吳行（朱）　復生（朱）
吳行私印（朱）

其佛書畫皆其寶異稱琦絕
其陸探微菌史圖妙冠一時
名手上品飛希睿鑒別賭者覽
陸探微師於顧愷之
探微子綏弘肅並師於父
顧寶光袁倩師於陸
倩子質于父
晉之顧陸梁之張首尾完全
為希代之珍皆不可輕價以其
偶獲方寸便可城持
比之書價則顧陸同鍾張僧
錄于同逸少
右載錄歷代名畫記
歲維丁亥後仲復生行筆書
於服若堂書齋鐙下

隸書　蘇東坡・書晁補之所藏與可畫竹　紙本

規格：153cm×40cm

鈐印：吳行私印（白）　復生（朱）

晁子独生事舉家聞食粥朝

来又絕雕諫墓導霜而可燦

洗生槃朝日照首吾　詩固

云齊可使食無肉　着吾

東坡詩一首
漢生作

潯陽江頭夜送客，楓葉荻花秋瑟瑟。主人下馬客在船，舉酒欲飲無管弦。醉不成歡慘將別，別時茫茫江浸月。忽聞水上琵琶聲，主人忘歸客不發。尋聲暗問彈者誰，琵琶聲停欲語遲。移船相近邀相見，添酒回燈重開宴。千呼萬喚始出來，猶抱琵琶半遮面。轉軸撥弦三兩聲，未成曲調先有情。弦弦掩抑聲聲思，似訴平生不得志。低眉信手續續彈，說盡心中無限事。輕攏慢撚抹復挑，初為霓裳後六幺。大弦嘈嘈如急雨，小弦切切如私語。嘈嘈切切錯雜彈，大珠小珠落玉盤。間關鶯語花底滑，幽咽泉流冰下難。冰泉冷澀弦凝絕，凝絕不通聲暫歇。別有幽愁暗恨生，此時無聲勝有聲。銀瓶乍破水漿迸，鐵騎突出刀槍鳴。曲終收撥當心畫，四弦一聲如裂帛。東船西舫悄無言，唯見江心秋月白。沉吟放撥插弦中，整頓衣裳起斂容。自言本是京城女，家在蝦蟆陵下住。十三學得琵琶成，名屬教坊第一部。曲罷曾教善才伏，妝成每被秋娘妒。五陵年少爭纏頭，一曲紅綃不知數。鈿頭銀篦擊節碎，血色羅裙翻酒污。今年歡笑復明年，秋月春風等閒度。

行草　白居易·琵琶行　紙本

規格：145cm×364cm

鈐印：大有吳行（白）　沉默乃金（朱）

梁买茶去来江口守空船绕船月明江
水寒夜深忽梦少年事梦啼妆泪红阑干
我闻琵琶已叹息又闻此语重唧唧同是天
涯沦落人相逢何必曾相识我从去年辞帝
京谪居卧病浔阳城浔阳地僻无音乐终岁
不闻丝竹声住近湓江地低湿黄芦
苦竹绕宅生其间旦暮闻何物杜鹃啼血猿哀鸣
气嶋春江花朝秋月夜往往取酒还独倾
无山歌与村笛呕哑嘲哳难为听今夜闻君
琵琶语如听仙乐耳暂明莫辞更坐弹
一曲为君翻作琵琶行感我此言良久立却
坐促弦弦转急凄凄不似向前声满座重闻
皆掩泣座中泣下谁最多江州司马青衫湿

元和十年予左迁九江郡司马明年秋送客湓浦口闻舟中夜
弹琵琶者听其音铮铮然有京都声问其人本长安倡女尝学琵
琶于穆曹二善才年长色衰委身为贾人妇遂命酒使快
弹数曲曲罢悯然自叙少年时欢乐事今漂沦憔悴
转徙于江湖间予出官二年恬然自安感斯人言是夕始觉有迁谪意
因为长句歌以赠之凡六百一十二言命曰琵琶行
岁维

丁亥年冬月大雪后二日居郑州之城北阳新寓时嵊州蒙雜
涂月余指病害生中偶读唐诗检白香山之诗偶华而书之拈其
齐之晴窗之下 渡生萍记之

楷書　九曲　萬年聯　印花箋本

規格：137cm×34cm×2

鈐印：古雅（朱）　吳行劫后復生（朱）

大有吳行（白）　沉默乃金（朱）

盤點2007

九曲天遊山抱水

萬年日觀嶺為亭

丁亥之秋月
般若堂主人書於鄭州漢生

顧愷之字長康晉陵無錫人也父悅之尚書左丞愷之
當以高奇者見貴

山嵩源海瑪臾馬將倚依或問之曰卿憶重桓公乃爾
愷之每食甘蔗恒自尾至本人或怪之云漸入佳境

桓溫引為大司馬參軍甚見親

尤善丹青圖寫特妙謝安深重之以為有蒼生以來未有

行書　顧愷之傳　紙本
規格：137cm×34cm
鈐印：吳行劫后復生（朱）
　　　沉默乃金（朱）
　　　翰墨养生（白）
　　　長相守（朱）
　　　吳行私印（白）
　　　復生（朱）

顧愷之字長康晉陵無錫人也父悅之嘗為尚書左丞愷之博學有才氣嘗作箏賦成謂人曰吾賦之比嵇康琴不賞者必以後出相遺深識者亦

當以高奇見賞

桓溫引為大司馬參軍甚見親眤溫薨後愷之拜溫墓作詩云

山崩溟海竭魚鳥將何依或問之曰卿憑重桓乃爾哭狀其可見乎答曰鼻如震雷破山淚如傾河注海

愷之每食甘蔗恒自尾至本人或怪之云漸入佳境

尤善丹青圖寫特妙謝安深重之以為有蒼生以來未之有也愷之每畫人成或數年不點目睛人問其故答曰四體妍蚩本無關於妙處傳神

寫照正在阿堵中

嘗悅一鄰女挑之弗從乃圖其形於壁以棘針釘其心女遂患心痛愷之因致其情女從之愷之乃拔去釘而愈愷之每重嵇康四言詩因為之圖恒云

手揮五弦易目送歸鴻難每寫起人形妙絕於時嘗圖裴楷像頰上加三毛觀者覺神明殊勝又為謝鯤像在石巖里云此子宜置丘壑中

欲圖殷仲堪仲堪有目病固辭愷之曰明府正為眼耳若明點瞳子飛白拂上使如輕雲之蔽月豈不美哉仲堪乃從之

丁亥仲秋暑退延讀晉書之顧愷之傳　檢其文仿筆而錄之　時在服善堂書齋之牖畔之下　秋風入涼意延奕氣生　凌生好興

色即是空，空即是色，受想行識，亦復如是。舍利子，是諸法空相，不生不滅，不垢不淨，不增不減。是故空中無色，無受想行識，無眼耳鼻舌身意，無色聲香味觸法，無眼界，乃至無意識界，無無明，亦無無明盡，乃至無老死，亦無老死盡，無苦集滅道，無智亦無得。以無所得故，菩提薩埵，依般若波羅蜜多故，心無罣礙，無罣礙故，無有恐怖，遠離顛倒夢想，究竟涅槃。三世諸佛，依般若波羅蜜多故，得阿耨多羅三藐三菩提。

篆書　般若波羅蜜多心經　紙本

規格：138cm×140cm

鈐印：大有吳行（白）沉默乃金（朱）

大德七年秋八月予嘗從老先生來觀大
龍湫苦雨積日夜是日大風起西北始見日
湫水方大入谷未到五里餘聞大聲轉
出谷中從者心掉望見西北立石作人
俛勢又如大摧行過二百步乃見更僱兩
脫相倚立更進百數步又如樹大屏風

而其顛飛瀑布之兩翼時一動搖行者
兀兀不少轉緣南山趾稍北四視如樹圭
又折而入東崦則仰見大水從天上隊地
不掛著四壁或盤桓久之不下忽迸落
或雲霆東崖趾有諾詎那庵相值五
六步嵐橫射水飛著人走入庵避餘

行書冊頁　李孝光·大龍湫記　紙本

規格：69cm×45cm×6

鈐印：壽無量（朱）　吳行（白）　復生（朱）　復生（白）

盤點2007

沫迸入屋溜如暴雨至水下搗大潭
轟然若萬人鼓之人相持語但見張口不聞
語故則相顧大笑先生笑我吾行
天下事見如此瀑布也是後予一歲或一至
至常以九月十月則皆水縮不能如向
所見

今三至冬又大旱客入到廣外石石上漸聞
至我枝乃緣石江六生乳石間始見瀑
布垂勃之如蒼煙生水乍小乍大蒙濛然色多
落潭上往石石被激射反紅如丹砂
石間安秋崖玉氣產末宣瘠反磬滑如
犂羽毫毛潭中有奠世十餘頭閗轉

石聲洋洋遠去閑眺回緩如避世士我宗儔
方置大辭石旁仰接瀑水氣氤氳舞向人
又益壯一信不今澄浮鮮乃解衣脫
悄若石上相持抉欬爭取之曰大呼嘆皆自
西南石辟上黃綠數十聞聲
驚擁挽峯瑞涯禾壽連六寶人而嘖

從觀久之行至瑞鹿院幸今予瑞鹿李
日已入蒼林積葉荊前行人走不浮跤獨見
月明寂如故人客光先生謂南山公也
庚人李孝光大龍湫記
丁亥年共鄭州之城北傳讀荊暇觀父
信筆而錄之於暗室復生

般若波羅蜜多心經

觀自在菩薩行深般若
波羅蜜多時照見五蘊皆
空度一切苦厄舍利子
色不異空空不異色色即是
空空即是色受想行識亦無
復如是舍利子是諸法空相
不生不滅不垢不淨不增不減
是故空中無色無受想行
識無眼耳鼻舌身意無色
聲香味觸法無眼界乃
至無意識界無無明亦無
無明盡乃至無老死亦無
老死盡無苦集滅道無智
亦無得以無所得故菩提薩埵
依般若波羅蜜多故心無
罣礙無罣礙故無有恐怖

行書　琴條　般若波羅蜜多心經　絹本

規格：40cm×135cm

鈐印：佛造像（朱）　翰墨養生（白）　復生（朱）

涅槃三世諸佛依般若波
羅蜜多故得阿耨多羅三
藐三菩提
故知般若波羅蜜多是大神
咒是大明咒是無上咒是
無等等咒能除一切苦
真實不虛
故說般若波羅蜜多咒即
說咒曰
揭諦 揭諦 般羅揭諦
般羅僧揭諦菩提薩婆訶
心經

丁亥十月5話書於雁蕩山
陸大疇於嶁州我壽性命
後天佑歷玥不礙歸來遂
壽心係以自責之
般若堂主人溪生沐手

行書　得自　游極聯　泥金紙本

規格…137cm×34cm×2

鈐印…大有吳行（白）沉默乃金（朱）

浮自石天初無形相

遊極樂地可以悟言

漫生丁亥抱病書之

崇禎五年十二月，余住西湖。大雪三日，湖中人鳥聲俱絕。是日更定矣，余拏一小舟，擁毳衣爐火，獨往湖心亭看雪。霧淞沆碭，天與

行書四屏　張岱·湖心亭看雪　紙本
規格：137cm×35cm×4
鈐印：大有吳行（白）　沉默乃金（朱）

雾凇沆砀，天与云与山与水，上下一白。湖中影子，惟长堤一痕、湖心亭一点、与余舟一芥、舟中人两三粒而已。

到亭上，有两人铺毡对坐，一童子烧酒炉正沸。见余大喜曰："湖中焉得更有此人！"拉余同饮。余强饮三大白而别，问其姓氏，是金陵人，客此。及下船，舟子喃喃曰："莫说相公痴，更有痴似相公者。"

张岱湖心亭看雪文长陶庵等恽张宇致文宗山阴人终身不仕

辛巳陆岸若书　清生信华

有洼隆以為至妙羙燮其品格特異印板水弩爭工拙枯毫厘間耳唐廣明中處士孫位始出新意畫奔湍巨浪與山石曲折隨物賦形盡水之變孫稱神逸其後蜀人黃筌孫知微皆淂其筆法始知微欲于大慈寺之壽

小楷 蘇東坡·跋蒲永升畫后語　泥金紙本

規格：28cm×33cm

鈐印：吳行（白）　復生子（朱）

古今畫水多作平遠細皺其善者不過能為波頭起伏使人至於以手捫之謂

有洼隆以為至妙矣然其品格特與印板水爭工拙於毫厘間耳唐廣

明中處士孫位始出新意畫奔湍巨浪與山石曲折隨物賦形盡水之變

號稱神逸其後蜀人黃筌孫知微皆得其筆法始知微欲于大慈寺之壽

寧院壁作胡灘水石四堵營度經歲終不肯下筆一日倉惶入寺索筆墨

甚急奮袂如風須史而成作輸瀉跳蹙之勢洶洶欲崩屋也知微既死筆法

中絕五十餘年近歲成都人蒲永昇嗜酒放浪性與畫會始作活水自黃

居寀兄弟李懷袞之流皆不及也王公富人或以勢力使之永昇輒嘻笑舍

之遇其欲畫不擇貴賤頃刻而成嘗與余臨壽寧院水作二十四畜每夏日

挂之高堂素壁即陰風襲人毛髮為立永昇今老矣畫亦難得而世之識真

者亦少如往時董羽近日之常州戚氏畫水世或傳寶之如董戚之流可謂死

水未可与永昇同年而語也

元豐三年十二月十六日夜黃州臨皋亭西齋戲書

右錄東坡居士跋蒲永昇畫後語

丙戌臘月三十丁亥大年將至般若堂歲餘閑靜自歎難得

乘興而書之東方既白意猶未盡　復生

篆書　偶因　光到聯　紙本

規格：138cm×34cm×2

鈐印：大有吳行（白）　沉默乃金（朱）

偶因明月開情抱

莫為虛名役酒杯

清生仁兄

古人云形在江海之上心存魏阙之下神思之謂也文之思也其神遠矣故寂然凝慮思接千載悄焉動容視通萬里吟詠之間吐納珠玉之聲眉睫之前卷舒風雲之色其思理之致乎故思理之妙神與物游神居胸臆而志氣統其關鍵物沿耳目而辭令管其樞機樞機方通則物無隱貌關鍵將塞則神有遁心是以陶鈞文思貴在虛靜疏瀹五藏澡雪精神積學以儲寶酌理以富才研閱以窮照馴致以懌辭然後使玄解之宰尋聲律而定墨獨照之匠窺意象而運斤此蓋馭文之首術謀篇之大端

小楷 文心雕龍句 泥金紙本
規格：38cm×41.5cm
鈐印：復生（朱） 吳行（朱） 佛生（朱）

古人云形在江海之上心存魏闕之下神思之謂也文之思也其神遠矣故寂然凝慮思接千載悄焉動容視通萬里吟詠之間吐納珠玉之聲眉睫之前卷舒風雲之色其思理之致乎故思理之妙神與物游神居胸臆而志氣統其關鍵物沿耳目而辭令管其樞機樞機方通則物無隱貌關鍵將塞則神有遁心是以陶鈞文思貴在虛靜疏瀹五藏澡雪精神積學以儲寶酌理以富才研閱以窮照馴致以懌辭然後使玄解之宰尋聲律而定墨獨照之匠窺意象而運斤此蓋馭文之首術謀篇之大端

夫神思方運萬塗競萌規矩虛位刻鏤無形登山則情滿於山觀海則意溢於海我才之多少將與風雲而並驅矣方其搦翰氣倍辭前暨乎篇成半折心始何則意翻空而易奇言徵實而難巧也是以意授於思言授於意密則無際疏則千里或理在方寸而求之域表或義在咫尺而思隔山河是以秉心養術無務苦慮含章司契不必勞情也

人之稟才遲速異分文之制體大小殊功相如含筆而腐毫揚雄輟翰而驚夢桓譚疾感於苦思王充氣竭於思慮張衡研京以十年左思練都以一紀雖有巨文亦思之緩也淮南崇朝而賦騷枚皋應詔而成賦子建援牘如口誦仲宣舉筆似宿構阮瑀據案而制書禰衡當食而草奏雖有短篇亦思之速也

若夫駿發之士心總要術敏在慮前應機立斷覃思之人情饒歧路鑒在疑後研慮方定機敏故造次而成功慮疑故愈久而致績難易雖殊並資博練若學淺而空遲才疏而徒速以斯成器未之前聞

是以臨篇綴慮必有二患理鬱者苦貧辭溺者傷亂然則博見為饋貧之糧貫一為拯亂之藥博而能一亦有助乎心力矣

若情數詭雜體變遷貿拙辭或孕於巧義庸事或萌於新意視布於麻雖云未貴杼軸獻功煥然乃珍至於思表纖旨文外曲致言所不追筆固知止至精而後闡其妙至變而後通其數伊摯不能言鼎輪扁不能語斤其微矣乎

贊曰神用象通情變所孕物以貌求心以理應刻鏤聲律萌芽比興結慮司契垂帷制勝

右書劉勰之文心雕龍神思
丙戌之秋佳節初度敵若堂主人復生吳行沐手書於書齋鐙下時明月入戶秋風動耳因書
前賢稼詩一首以補余尾之遺
自古逢秋悲寂寥我言秋日勝春朝晴空一鶴排雲上便引詩情到碧霄　復生又記

（印）

方微江上晚来堪畫雲漢人摸得一蓑歸時人争傳誦

芳謝玄贊筆賢相淩家藏名畫多當心於繪素得

欸詩有征人歌早行篇好事者畫圖寫為屏障如

跋尾雲云圖工羡于人羞食天府唐貞觀中諸河南裴

常壽道德經一部同時内淩中貴人崔禪幽自

經年魚問款門甚急問之見數人同籍仲仲尉所以

僕生信業錄於晴煙六

行書　前賢論詩句　印花箋本

規格：137cm×34cm

鈐印：古雅（朱）　行成于思（朱）　吳行私印（白）

復生（朱）　長相守（朱）

生邑遷我今況又百年後彊尋偏旁推覓劃時得二三遺八九我車既攻馬亦同其臭維鱄貫之蟲

既同又云其臭維何維鱄維鯉何以貫之維楊与柳惟此六句可讀餘多不可通

古罷縱橫猶識鼎眾星錯落僅名斗模糊半已侶瘢胝詰曲猶能辨跟肘娟娟缺月隱雲霧濯濯嘉

戰偶暎存獸麏千載誰與友上迫軒頡相唯諾下揖冰斯同鼓敦憶昔周宣歌鴻雁當時籀史變蝌

中興天為生者嵩東征徐虜闕嬬胥北伏大戎隨拍嗾象胥雜杳貢狼鹿方召聯翩賜圭卣遂因鼓

小楷　蘇東坡·石鼓　泥金紙本
規格：52.5cm×22cm
鈐印：沉默乃金（朱）　復生（朱）
　　　吳行劫后復生（朱）
　　　吳行之璽（朱）　復生（白）

盤點2007

石鼓

冬十月歲辛卯我從政見魯叟舊聞石鼓今見之文字鬱律鮫龍走初觀初以指畫肚欲讀嗟如箝在口韓公好古

生已遲我今況又百季後彊尋偏旁推覽劃時得一二遺八九我車既攻馬亦同其魚維鱮貫之壽

其辭云　我車既攻馬

既同又云其魚維何維鱮維鯉何以貫之維楊与柳惟此六句可讀餘多不可通

古器縱橫猶識鼎眾星錯落僅名斗模糊半已侶瘢胝詰曲猶能辨跟肘娟娟缺月隱雲霧濯濯嘉禾秀良莠漂流百

戰偶欻存獸立千載誰與友上追軒頡相唯諾下揖冰斯同鷇穀憶昔周宣歌鴻雁當時籀史變蝌蚪厭亂人方思聖賢

中興天為生耆耇東征徐虜闞虓虎北伐犬戎隨指嗾象胥雜沓貢狼鹿方召聯翩賜圭卣遂因鼓鼙思將帥豈為考擊

煩矇瞍何人作頌比崧高萬古斯文齊嶽岣勳勞至大不矜伐文武未遠猶忠厚欲尋年歲無甲乙豈有名字記誰某自

從周衰更七國竟使秦人有九有掃除詩書誦法律投棄俎豆陳鞭杻

當年誰人佐祖龍上蔡公子牽黃狗登山刻石頌功烈後者無繼前無偶皆云黃帝巡四國烹滅強暴救黔首

六經既已委灰塵此鼓亦當遭擊剖傳聞九鼎淪泗上欲使萬夫沈水取暴君縱欲窮人力神物義不汙秦垢是時

石鼓何處避無乃天公令鬼守興亡物自閒富貴一朝名不朽細思物理坐歎息人生安得如汝壽

東坡作鳳翔八觀並敘曰鳳翔八觀詩記者可觀者八也昔司馬子長登會稽探禹穴不遠千里而李白亦以七澤之

觀至荊州二子蓋悲世悼俗自傷不見古人而欲觀其遺迹故其勤如此鳳翔當秦蜀之交士大夫之所朝夕往來者

以八觀者又皆跬步可至而好事者有不能遍觀寫故作是詩以告欲觀而不知者

後生夜課

篆書 琴條 紙本

規格：20cm×137cm

鈐印：壽無量（朱） 復生（白） 復生（朱）

裁得浮生半日
成小料行
手書之心經

松拾取若人
將詩句小品作
字落華成
此病以作篆
釋日寒香噚爵
得成詩句新月
邀得入酒樓

丁亥冬日
居城北新居
北府養生之室
作華書之
大有漫生

篆書　秉德　宗經聯　紙本

規格：：136cm×33cm×2

鈐印：大有吳行（白）　沉默乃金（朱）

秉德蹈和辭成鐘律　經宗闡史敦溯原流

丁亥年大雪日書於城北　漢生

篆書　岳麓書院孔廟聯　箋本

規格：229cm×59cm

鈐印：壽無量（朱）佛造像（朱）

大有吳行（白）沉默乃金（朱）

盤點2007

氣備西時与天地鬼神日月合其德教垂萬世繼堯舜禹湯文武作之師

此聯二語見日湖南岳麓書院孔廟大成殿

時維丁亥年歲寒抱病養生於鄭州北隅新屋鴻生信筆

小楷　蘇東坡・書丹元子示太白真二首　泥金紙本

規格：45.5cm×11cm

鈐印：吴行（白）　行成于思（朱）

天人幾何同一漚謫仙非謫乃其游庵乎八極隘九州化為兩鳥鳴相酬一鳴业三千

穆開元有道為少留縻之不可矧肯求西望太白橫峨岷眼高四海空無人大兒汾

陽中令君小兒天台坐忘身平生不識高將軍手足天台乃敢嗔作詩一笑君應

聞東坡書丹元子示李太白真二首 丙戌冬日復生

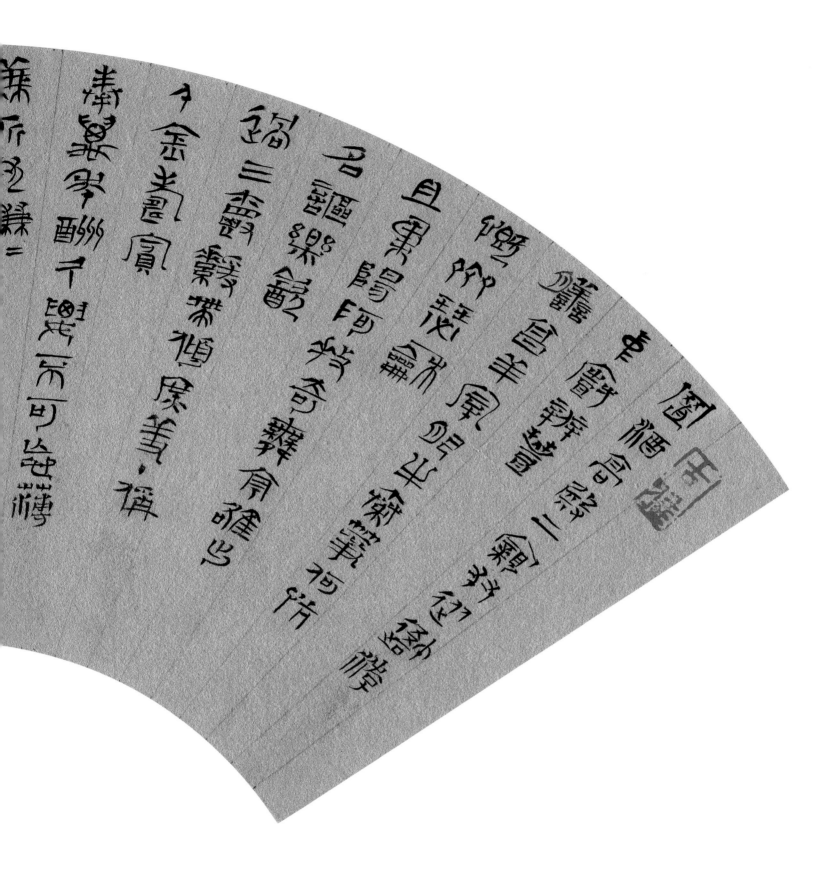

篆書　曹植·箜篌引　泥金扇面

鈐印：古雅（朱）　復生（朱）

篆書　后樂　昔聞聯　紙本

規格：229cm×59cm×2

鈐印：大有吳行（白）　沉默乃金（朱）

盤點2007

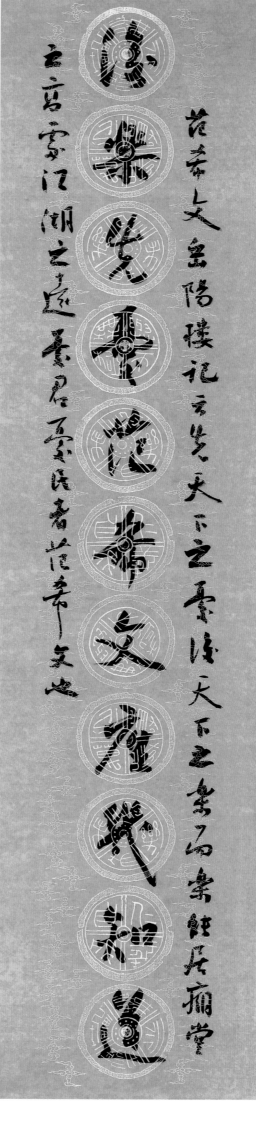

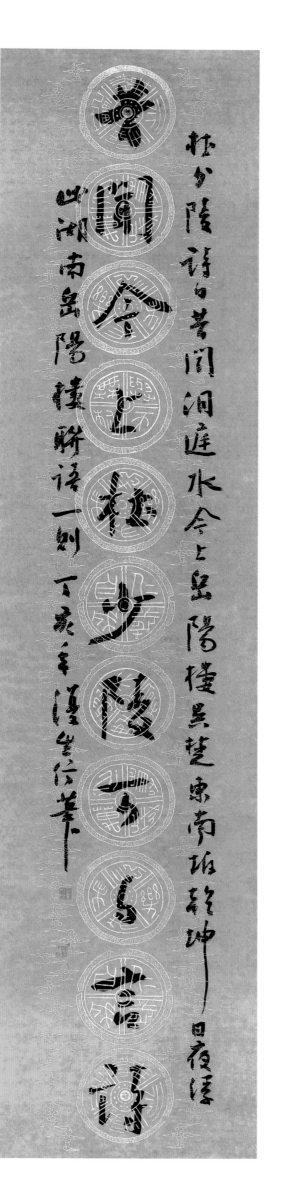

范希文岳陽樓記云先天下之憂而憂後天下之樂而樂能居廟堂之高憂江湖之遠憂君憂民者范希文也

杜少陵詩曰昔聞洞庭水今上岳陽樓吳楚東南坼乾坤日夜浮……山湖南岳陽樓聯語一則 丁亥年漢生仁兄

楷書　蘇軾・三馬圖贊序　紙本

規格：79cm×79cm

鈐印：吳行之璽（朱）　復生（白）　壽無量（朱）

復生（朱）　吳行（白）　吳行私印（白）

元祐初，上方開玉門，謝遣諸將。太師文彥博宰相呂
大防、范純仁建言諸部生熟游師雄至熙
河蕃官色順，以所部熟戶除邊，師雄許之，獻且遣使
遂禽猬陵大首領兜章青，宜結以厭百官，皆賀且遣使
告永裕陵天駟監，高八尺龍驤馬首，振競默長鳴，萬馬皆喑，父脊而豹
時西域貢馬，首高八尺，龍顱而鳳膺，需脊而豹，以為未
華門入，天然上方恭默思道，八駿在喑，顱而鳳膺
圍人起居，不以時心有良馬，不敢上方亦不問，廷未嘗一顧其後
始見也，然上有良馬，道八馬駿在廷，不問
明率公詔許之，非入貢蔣奇之，歲月軾時留為其使，興河帥西蕃有貢駿馬之奇
為請乞不以時入下部，復軾時亦為何，而人少安寢
汗血者有司以非入冀正，康馬則不遇美而用事，遂安
潞國公詔許之，非入貢歲之為其崇伯判其狀云
朝廷方卻走馬以用，海內小正復，汗血則不遇何美而用事少安寢
於是兵革不用承議郎李公麟畫當時三駿之狀而使兒
軾當宜請私結效之，藏於家公麟畫當時
章青宜結效之，藏於家
紹聖四年三月十四日，軾在惠州，諷居無事，閱相書畫
遥思一時之事而歎，二師走馬之神駿，今在廷讚日
吁鬼章世悍驕突，二師走媪，令在廷服復生錄效天驥
立內朝八尺龍神超遥，若將西燕昆瑤服，復生錄之天驥

行書　李益・王維五言詩各一首　箋本

規格：229cm×59cm

鈐印：壽無量（朱）　大有吳行（白）　沉默乃金（朱）

十年離別復長大一相逢問姓驚初見稱名憶舊容別来滄海事語罷暮天鐘明日巴陵道秋山又萬重竹經從初地蓮峯出化城寬中三楚盡林外九江平軟草承趺生長松招隱梵聲空居淨雲孫觀世浮無生

孝宴王維吾言各一首

歲維丁亥年冬日呉鄭州之城北隅抱病養生餘暇率筆而書此 凌生

行書　石濤語　紙本

規格：200cm×80cm

鈐印：壽無量（朱）　大有吳行（白）　沉默乃金（朱）

盤點2007

太古無法，太朴不散。太朴一散，而法立矣。法於何立，立於一畫。一畫者，眾有之本，萬象之根，見用於神，藏用於人，而世人不知，所以一畫之法，乃自我立。立一畫之法者，蓋以無法生有法，以有法貫眾法也。

夫畫者，從於心者也。山川人物之秀錯，鳥獸草木之性情，池榭樓臺之矩度，未能深入其理，曲盡其態，終未得一畫之洪規也。行遠登高，悉起膚寸。此一畫收盡鴻濛之外，即億萬萬筆墨，未有不始於此而終於此，惟聽人之握取之耳。人能以一畫具體而微，意明筆透，腕不虛則畫非是，畫非是則腕不靈。

大滌子語　漢生

楷書　蘇東坡・石鼓　絹本

規格：135cm×67cm

鈐印：長相守（朱）　大有吳行（白）　沉默乃金（朱）

冬十二月歲辛卯我初從政見魯叟舊聞石鼓今見之文字鬱律蛟龍走細觀初以指畫肚欲讀

嗟如箝在口韓公好古生已遲我今況又百年後強尋偏旁時得一二遺八九我車既工馬亦同其奐維

麤顢之柳古甌縱橫猶識鼎衆星錯落僅名斗模糊半已似瘢胼詰曲猶能辨跧跟娟娟缺月隱雲霧

霧濯濯嘉禾秀蒹葭漂流百戰偶然存歠立千載誰與友上追軒頡相唯諾下揖冰斯同鼓舞

昔周宣歌鴻雁當時擂史變蝌蚪厭亂人方思聖賢中興天為生耆耇東征徐虜闞狻虎北伐犬戎

隨指喉象胥雜杳貢狼鹿方名聯賜圭卣蠆思將師豈為考擊煩曚瞍何人作頌比崧高方

古斯文齊峋嶁勳勞至大不矜伐文武未遠猶忠厚欲尋年歲無甲乙豈有名字記誰某目從周

襄更七國竟使秦人有九有掃除詩書誦法律投棄俎豆陳鞭粗當年誰佐祖龍上蔡公子牽黃

狗登山刻石頌功德後者無繼前無偶皆云黃帝巡四國烹滅彊暴救黔首六經既已委灰塵此鼓亦

當遭擊剖傳聞九鼎淪泗上欲使萬夫沈水取暴君縱欲窮人刀神物義不汙秦垢是時石鼓何處

避無乃天公令鬼守興亡三百變物目閑富貴一朝名不朽細思物理坐歎息人生安得如汝壽東坡石鼓

丹青久褻工不藝人物尤難到今世菴市井作公卿畫手面分轉側妙莫覷毫釐得天契始知真教本精微忝此

近歲人間幾廢變西方盡作波濤翻海勢細觀手面分轉側妙莫覷毫釐得天契始知真教本精微此

雅花生客慧侶間遺還墨罷汝海古壁蝸涎可唾滌可唾滌力捐金帛扶棟宇錯落浮雲卷新霽使君坐嘯夢

清餘蟖蠶衣紋數袨袗他年吊古知有人姓名聊記東坡第東坡居士子由新修汝州龍興寺吳畫壁

歲維丁亥之仲秋時節居鄭州之般若堂晨起誦坡公之詩信筆而錄之　儀生

行書　爽氣　大江聯　紙本

規格：229cm×59cm×2

鈐印：大有吳行（白）　沉默乃金（朱）

盤點2007

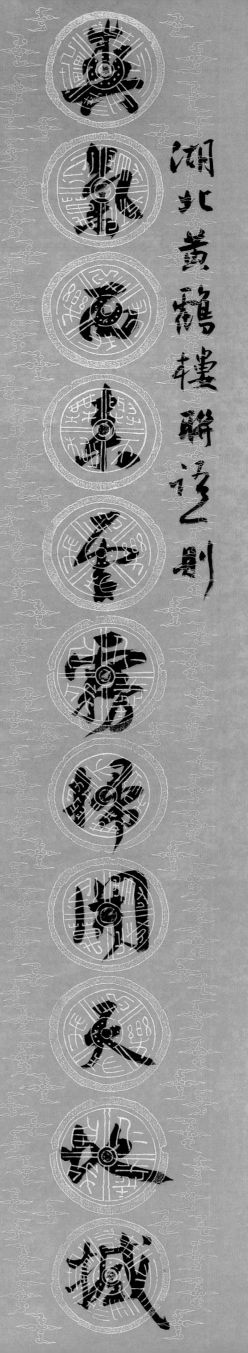

湖北黃鶴樓聯語之則

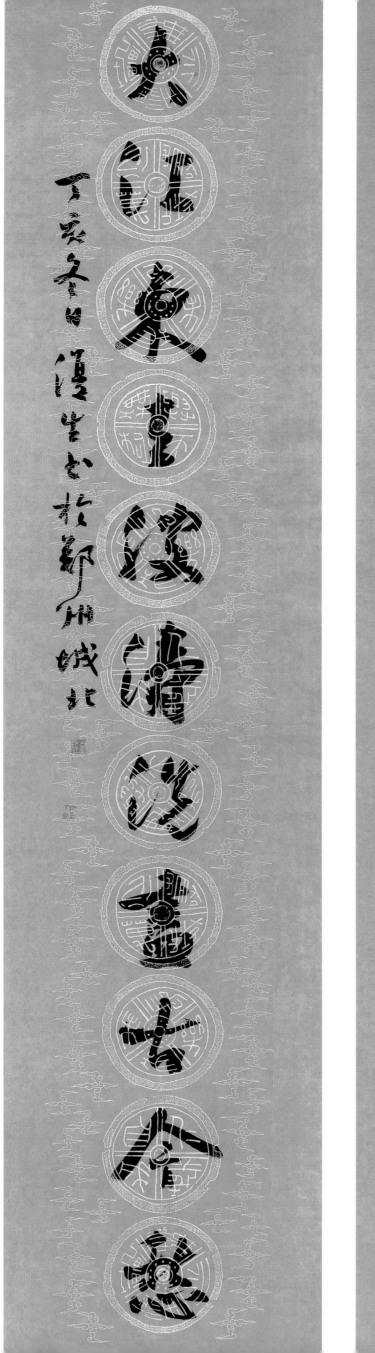

丁亥冬日漢雲書於鄭州城北

行書　孟浩然・題義公禪房　箋本

規格：：229cm×50cm

鈐印：壽無量（白）　大有吳行（白）　沉默乃金（朱）

義公習禪寂結宇依空林戶外一峯秀階前

眾壑深夕陽連雨足空翠落庭陰看取蓮花

淨方知不染心　孟浩然題義公禪房

丁亥年大雪日在鄭州之城北之新安時指病在身起居无人之句信乎不虛語今再作養生計晚矣晚貧復生惭愧記之於書齋

行書　世說新語節錄　紙本
規格：137cm×69cm
鈐印：心造（白）　沉默乃金（朱）　大有吳行（白）　吳行劫后復生（朱）

王逸少作會稽初至支道林在焉孫興公謂王曰支道林拔新領異胸懷所及乃自佳卿欲見不王本自有一往雋氣殊自輕之後孫與支共載往王許王都領域不與交言須臾支退後正值王當行車已在門支語王曰君未可去貧道與君小語因論莊子逍遙游支作數千言才藻新奇花爛映發王遂披襟解帶留連不能已

王右軍與王敬仁許玄度並善二人亡後右軍為論議更剋孔巖誡之曰明府昔與王許周旋有情及逝沒之後無慇懃之歡民甚不取右軍甚愧

王右軍與謝太傅共登冶城謝悠然遠想有高世之志王謂謝曰夏禹勤王手足胼胝文王旰食日不暇給今四郊多壘宜人人自效而虛談廢務浮文妨要恐非當今所宜謝答曰秦任商鞅二世而亡豈清言致患邪

郗太傅在京口遣門生與王丞相書求女婿丞相語郗信君往東廂任意選之門生歸白郗曰王家諸郎亦皆可嘉聞來覓婿咸自矜持唯有一郎在床上坦腹臥如不聞郗公云正此好訪之乃是逸少因嫁女與焉

王右軍年減十歲時大將軍甚愛之恆置帳中眠大將軍嘗先出右軍猶未起須臾錢鳳入屏人論事都忘右軍在帳中便言逆節之謀右軍覺既聞所論知無活理乃剔吐污頭面被褥詐孰眠敦論事造半方憶右軍未起相與大驚曰不得不除之及開帳乃見吐唾從橫信其實孰眠於是得全於時稱其有智

此兩則世說新語節錄之　丁亥秋日　漫生仿筆

小楷　前人論畫句　泥金紙本

規格：43cm×16.5cm

鈐印：吳行（朱）復生（白）

盤點2007
吳行書法選集

明季中以方外而善畫者首椎清湘石谿兩人同是方外同是明季方外而石谿畫流傳

於世不及清湘十之一豈一則不懈臨池一則惜墨如金耶此溪山行旅圖卷叠嶂則祖述山

樵子林則力追仲圭溪山無盡畫理亦無盡較之清湘涧堪杭衡也至書格之妙與八大山人

同一家眷非貿別具邱壑不能得此　道光己酉孟夏跋於南園聽帆樓　李彤居士記

鹿牀云董巨尚圓闓尚方　董巨尚氣荊闓尚骨石溪道人當明季董法盛行之時歐師荊闓故筆方而骨重

元明以来獨立一帜此卷餘粤入湘復為盖蘋先生所得前歲假置案數月今又數月吳石溪中恒易

得遇如此長卷精品不易得也題此以藏墨缘　小字首行遺荊字　曾熙跋語一則　復生

隸書　華新羅詩三首　紙本

規格：137cm×67cm

鈐印：壽無量（朱）　沉默乃金（朱）　大有吳行（白）

此新羅華嵒新作之
大鵬游翔
戲售三百
丁亥三月浴春
吾須生

朝吸南山雲　暮浴北海水
一舉九萬里　展翅扶搖起
長風鼓大翼　逸翮凌太虛
南山拂悲唅　絛飜騰子歌
雲暮舉逸羽　莫古里何止
小雨展意翔　傍衣依結翔
樓書結

故思理為妙，神與物遊...（小楷 文心雕龍·神思篇）

小楷　文心雕龍·神思篇　泥金紙本
規格：34cm×22cm
鈐印：
吳行之璽（朱）　復生（白）
壽無量（朱）　吳行劫后復生（朱）
佛生（朱）　吳行（朱）

夫神思方運萬塗競萌規矩虛位刻鏤無形登山則情滿於山觀山海則意
溢海我才之多少將與風雲而並驅矣方其搦翰氣倍辭前暨乎篇成半折
心始何則意翻空而易奇言徵實而難求巧也
是以意授於思言授於意密則無際疏則千里或理在方寸而求之域表或在
咫尺而思隔山海是以秉心養術無務苦慮含章司契不必勞情也
人之稟才遲速異分文之體大小殊宮相如含筆而腐毫揚雄輟翰而驚夢
桓譚疾感於苦思王充氣竭於思慮張衡研京以十年左思練都以一紀雖
有巨文亦思之緩也淮南崇朝而賦騷枚皋應詔而成賦子建援牘如口誦
仲宣舉筆似宿構阮瑀據案而制書禰衡當食而草奏雖有短篇亦思之
速也若夫駿發之士心總要術敏在慮前應機立斷覃思之人情饒歧路
鑒在疑後研慮方定機敏故造次而成功慮疑故愈久而致績難易雖殊
並資博練學淺而空遲才疏而徒速以斯成器罷未之前聞
文心雕龍之神思篇節句丙戌之陽曆元旦般若堂復生信筆

作畫以先立意以定位置意奇則奇
意窎剛意遠則意深剛深
意古剛古庸則庸俗剛俗矣

行書　前人畫語録　紙本

規格：　45cm×28cm

鈐印：　復生（白）　吳行（朱）　吳行之璽（白）　兩槐堂（白）

筆墨之妙畫者意中之妙也故古人作畫

意在筆先　杜陵謂十日一石五日一水

者非用筆十日五日而成一石一水也在畫時

意簑任營先具胷中丘壑落筆自

然神速

作畫必先立意以定位置意奇則奇

意高則高意遠則遠意深則深

意古則古庸則庸俗則俗矣

圖書在版編目（CIP）數據

盤點2007：吳行書法選集／吳行著.—鄭州：河南美術
出版社，2008.1
ISBN 978-7-5401-1506-7

I. 盤… II. 吳… III. 漢字－書法－作品集－中國－現
代 IV. J292.28

中國版本圖書館CIP數據核字（2008）第009717號

書名 ／ 盤點2007——吳行書法選集

出版 ／ 河南美術出版社

地址：鄭州市經五路66號

發行 ／ 河南省新華書店

地址：鄭州市人民路22號

裝幀設計 ／ 盛鼎軒設計工作室

印刷 ／ 北京雅昌彩色印刷有限公司

開本 ／ 787mm×1092mm　1/8

印張 ／ 16

版次 ／ 2008年1月第1版

印次 ／ 2008年1月第1次印刷

印數 ／ 1—2000

書號 ／ ISBN 978-7-5401-1506-7

定價 ／ 280.00圓（平）360.00圓（精）